学一百通

中国画基础技法丛书·写意花鸟

草虫

CAOCHONG 伍小东◎著

ZHONGGUOHUA JICHU JIFA CONGSHU·XIEYI HUANIAO

✕ 广西美术出版社

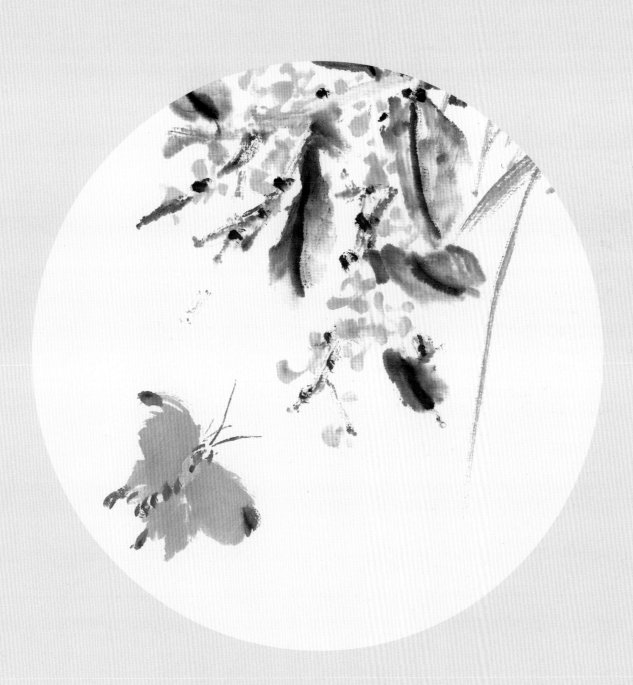

序

　　中国画，特别是中国花鸟画是最接地气的高雅艺术。究其原因，我认为其一是通俗易懂，如牡丹富贵而吉祥，梅花傲雪而高雅，其含义妇孺皆知；其二是文化根基源远流长，自古以来中国文人喜书画，并寄情于书画，书画蕴涵着许多文化的深层意义，如有梅、兰、竹、菊清高于世的四君子，有松、竹、梅岁寒三友！它们都表现了古代文人清高傲世之心理状态，表现人们对清明自由理想的追求与向往也。为此有人追求清高，也有人为富贵长寿而孜孜不倦。以牡丹、水仙、灵芝相结合的"富贵神仙长寿图"正合他们之意；想升官发财也有寓意，画只大公鸡，添上源源不断的清泉，为高官俸禄，财源不断也，中国花鸟画这种以画寓意，以墨表情，既含蓄表现了人们的心态，又不失其艺术之韵意。我想这正是中国花鸟画得以源远而流长，喜闻而乐见的根本吧。

　　此外，我国自古以来就有许多学习、研读中国画的画谱，以供同行交流、初学者描摹习练之用。《十竹斋画谱》《芥子园画谱》为最常见者，书中之范图多为刻工按原画刻制，为单色木板印刷与色彩套印，由于印刷制作条件限制，与原作相差甚远，读者也只能将就着读画。随着时代的发展，现代的印刷技术有的已达到了乱真之水平，给专业画者、爱好者与初学者提供了一个可以仔细观赏阅读的园地。广西美术出版社编辑出版的"中国画基础技法丛书——学一百通"可谓是一套现代版的"芥子园"，是集现代中国画众家之所长，是中国画艺术家们几十年的结晶，画风各异，用笔用墨、设色精到，可谓洋洋大观，难能可贵，如今结集出版，乃为中国画之盛事，是为序。

<div style="text-align:right">

黄宗湖教授

2016年4月于茗园草

作者系广西美术出版社原总编辑

广西文史研究馆画院副院长

</div>

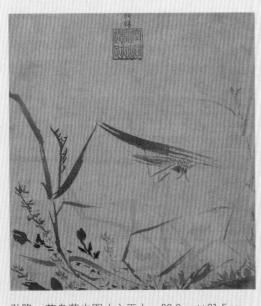 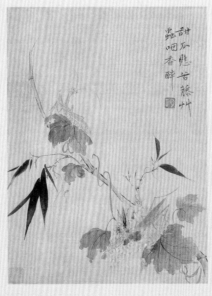 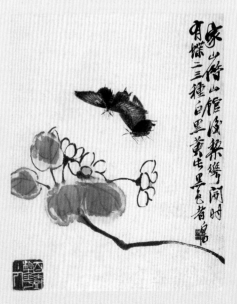

孙隆　花鸟草虫图（之五）　22.9 cm×21.5 cm　　　华嵒　花鸟草虫图（之四）　　　　齐白石　花与凤蛾　34 cm×27 cm
　　　　　　　　　　　　　　　　　　　　　　　36 cm×26.7 cm

一、草虫概述

草虫，草中之虫，蝈蝈、蚱蜢之类，广义上包括蟋蟀、蝴蝶、纺织娘、蜻蜓、蝉之类。草虫画，属花鸟画下分科。"草虫"科一类题材，既能独立成画，又可与花卉、翎毛、蔬果搭配而出现于画中，是花鸟画中常见的题材。

关于"草虫"，《诗经·召南·草虫》中有"喓喓草虫，趯趯阜螽"来比兴起诗。"鸣唱的蝈蝈，跳跃的蚱蜢"，这也是秋天草虫给人的视听认识。《诗经》关于草虫的描述，如《小雅·小弁》的"菀彼柳斯，鸣蜩（蝉）嘒嘒"，《豳风·七月》的"五月斯螽（别称蝈蝈；振翅鸣唱类昆虫）动股，六月莎鸡（纺织娘）振羽……十月蟋蟀（善鸣唱）入我床下"。《豳风·东山》的"蠨蛸（蜘蛛）在户""熠燿（萤火虫）宵行"等。《宣和画谱·蔬果叙论》又有"诗人多识草木虫鱼之性，而画者其所以豪夺造化，思入妙微，亦诗人之作也"的描述。《芥子园画谱·花卉翎毛谱》也有"古诗人比兴，多取鸟兽草木，而草虫之微细，亦加寓意焉。夫草虫既为诗人所取，画可忽乎哉？考之唐、宋，凡工花卉，未有不善翎毛，以及草虫……草虫之外，更有蜂、蝶，代有名流"对于草虫源流的描述。由此可见，诗中的草虫，与后来画中出的草虫有着表述情感上的关联。

谢赫在《古画品录》中提到"扇画蝉雀，自景秀始也，宋大明中莫敢与竞"。南朝顾景秀《蝉雀图》是所知最早的草虫题材的画作。北宋黄休复《益州名画录·能格中品·滕昌祐》中的"画蝉蝶草虫，谓之点画，盖唐时陆果、刘褒之类也"。也由此可见，草虫的出现，最迟在唐代，草虫由从属于花鸟画中的形象逐渐变成了与"花草"并列位置的绘画形象。

五代黄筌为其儿子黄居宝所作的课徒范本《写生珍禽图》，画有黄蜂、鸣蝉、蟋蟀、飞蝗、蚱蜢、天牛等12只工整细致的草虫，是绘有众多草虫的名作。

现存的宋徽宗赵佶的《芙蓉锦鸡图》（画中有蛱蝶），赵昌的《写生蛱蝶图》，林椿的《葡萄草虫图》都属宋代画草虫作品的经典之作。在宋代的花鸟画作品中，草虫的形象是一个不可缺少的绘画题材。

钱选的《荷塘早秋图》（也称《草虫图》）是元代草虫画的代表作，其画属于工整细致一路画法，但比起宋代院体的工笔草虫画，其笔法显得丰富和生动，是工笔画法过渡到写意画法的代表之作。王渊、王冕等也是元代擅长画草虫的画家。

明代，代表性的草虫画有朱瞻基的《花卉草虫卷》，孙隆的《花鸟草虫图（之五）》，孙艾的《蚕桑图》，戴进的《葵石蛱蝶图》，陈洪绶《草虫册页》《幼竹蜻蜓图》等。明代草虫除了在工笔画上传承前朝的画法，在写意画法上也有了很大的进步，具体可见孙隆《花鸟草虫图（之五）》中的草虫，沈周《卧游图册》中的水墨蝉，施雨《山水花卉册页》中的水墨蝴蝶，王翘《花卉草虫卷》中以水墨写意法画成的蝴蝶、蜻蜓、螳螂、蝉、蚂蚱，郭诩《杂画（之二）》中的彩墨蝴蝶等，以及杜大成的各种草虫，简括疏略不见勾勒笔迹，画法完备为前所未见，均可为后世之楷模。其作品是研究和学习草虫画忽略不了的代表作。

随着花鸟画写意法的成熟和完善，明代以后，花鸟画的技画法表现上进入了一个新的境地。至此以后，擅长画草虫者代有人出。清代有恽寿平、李鱓、汪士慎、任伯年等均为擅画草虫者。清末居巢、居廉的没骨法草虫，融入了工笔画的精致与水墨画法的淋漓尽致，创造出了新的草虫形象。

近现代的齐白石所画草虫法又为仿效用之，其后有潘天寿、王雪涛画草虫也称绝一时。

纵观历代所画之草虫，大多工整精细，而能以写意画法画出的草虫，仍属少数。

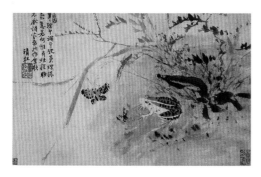

郭诩　杂画（之二）　28.5 cm×46.4 cm

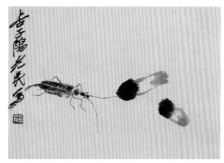

齐白石　天牛　13.5 cm×18.5 cm

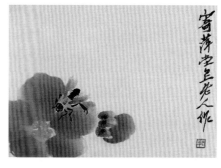

齐白石　蜜蜂花卉　13.5 cm×18.5 cm

二、草虫的画法

　　草虫在花鸟画题材中占有很大的比例，其出现概率非常高，与花、草等相配，是花鸟画画家们乐于表现的重要题材和构成花鸟画的重要主题。对草虫进行写意画法的学习是画好花鸟画不可缺的重要内容，此书主要通过蜂、蟋蟀、蝼蛄、天牛、螳螂、蜻蜓、蝴蝶等形象来学习草虫的写意画法。

　　说明：每种草虫的画法有多种，学会一种画法，其他草虫的形象均可按此画法入手，但需根据每种草虫的不同形象来用笔造型。学会举一反三，掌握更多的形象画法，才是本书的教学目的。因此书中举例其他草虫的同种画法时，仅列出一个步骤文字，其他步骤文字同用，不再一一列出。

（一）蜂的画法

1.蜂的形体结构

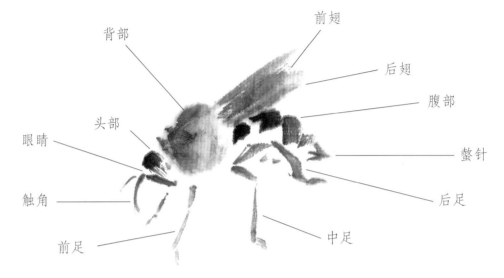

背部　前翅　后翅　腹部　头部　眼睛　螯针　触角　后足　前足　中足

2.蜂的不同形象

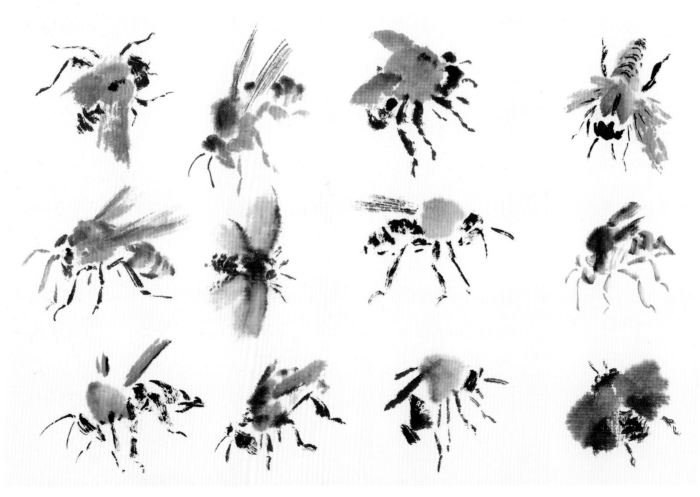

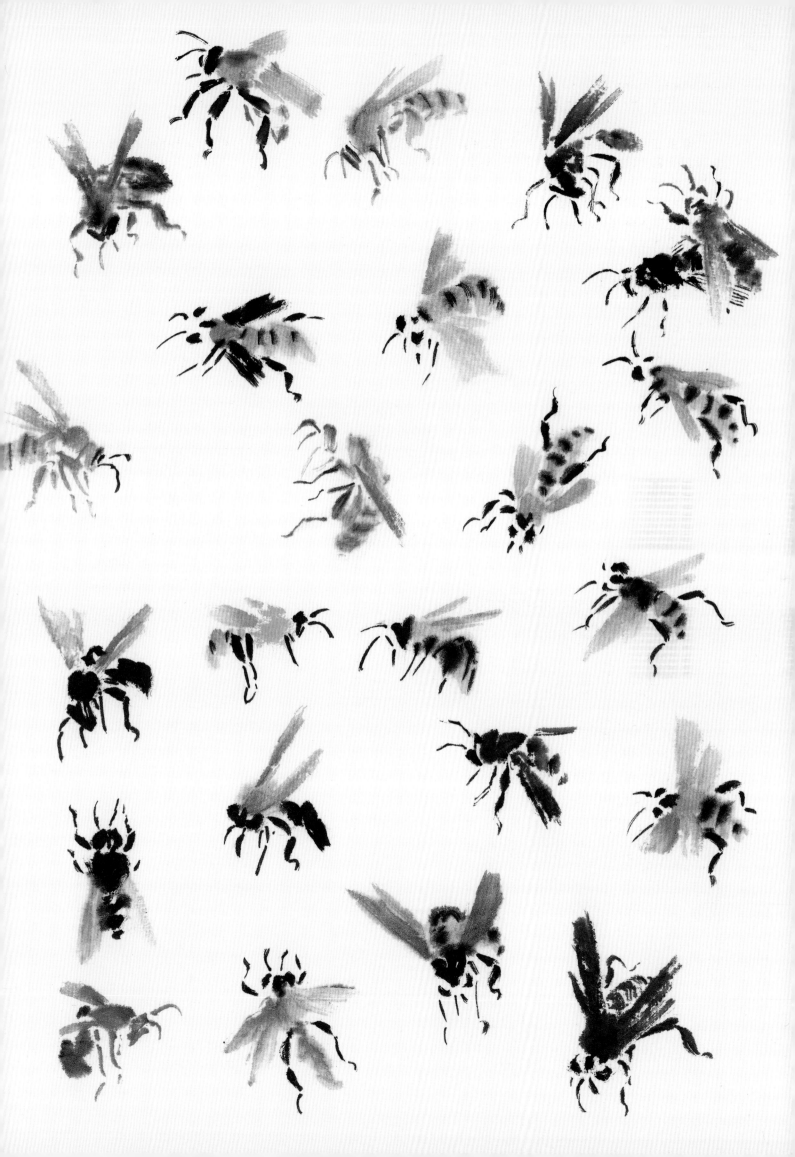

3.蜂的画法与步骤分析

画蜂可以先从背部入手，也可以先从翅膀入手，两种画法的目的都是方便定下蜂的基本形体，也是常用的画法。

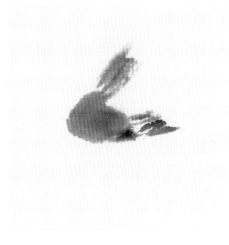
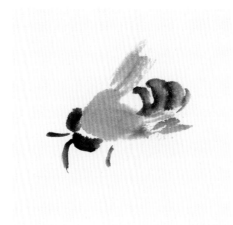
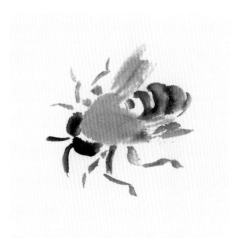

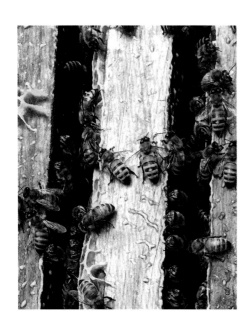

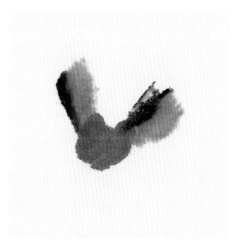
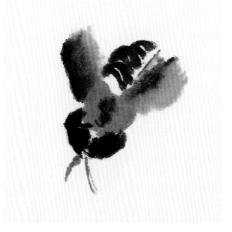
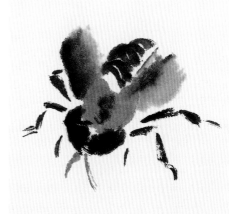

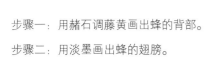

步骤一：用赭石调藤黄画出蜂的背部。

步骤二：用淡墨画出蜂的翅膀。

步骤三：用浓墨画出蜂的头部、眼睛和腹部，并用淡墨勾出触角。

步骤四：最后用浓墨画出蜂的足部，完成蜂的完整形象。

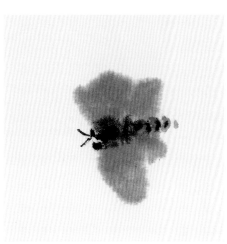

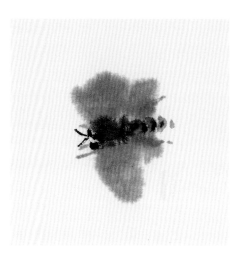

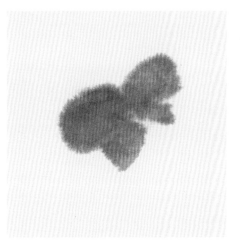

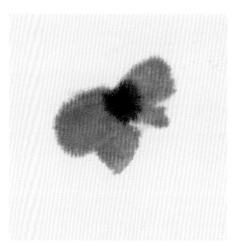

步骤一：用淡墨分别画出飞行状态下的蜂的翅膀。

步骤二：趁湿用浓墨画出蜂的背部，有以浓破淡之效果。

步骤三：用鹅黄画蜂的腹部，再用浓墨画出腹部上的斑纹，接着用浓墨画出蜂的头部和眼睛，并勾出触角。

步骤四：用淡墨画出蜂的足部，最后用藤黄点染蜂的背部，完成飞行状态下的蜂的形象。

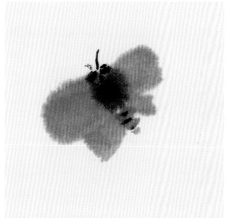

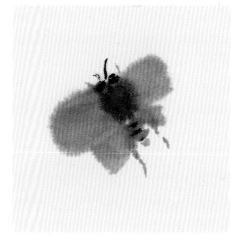

（二）蟋蟀的画法

1.蟋蟀的形体结构

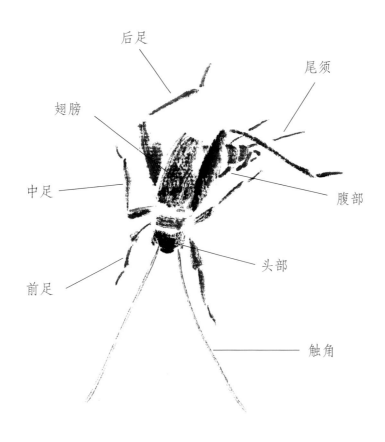

后足

尾须

翅膀

腹部

中足

头部

前足

触角

2.蟋蟀的不同形象

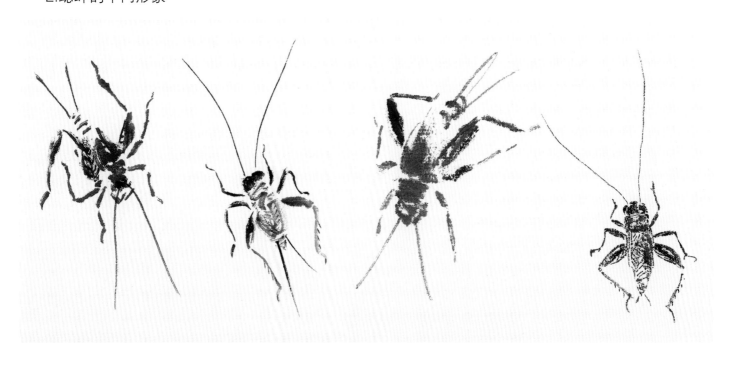

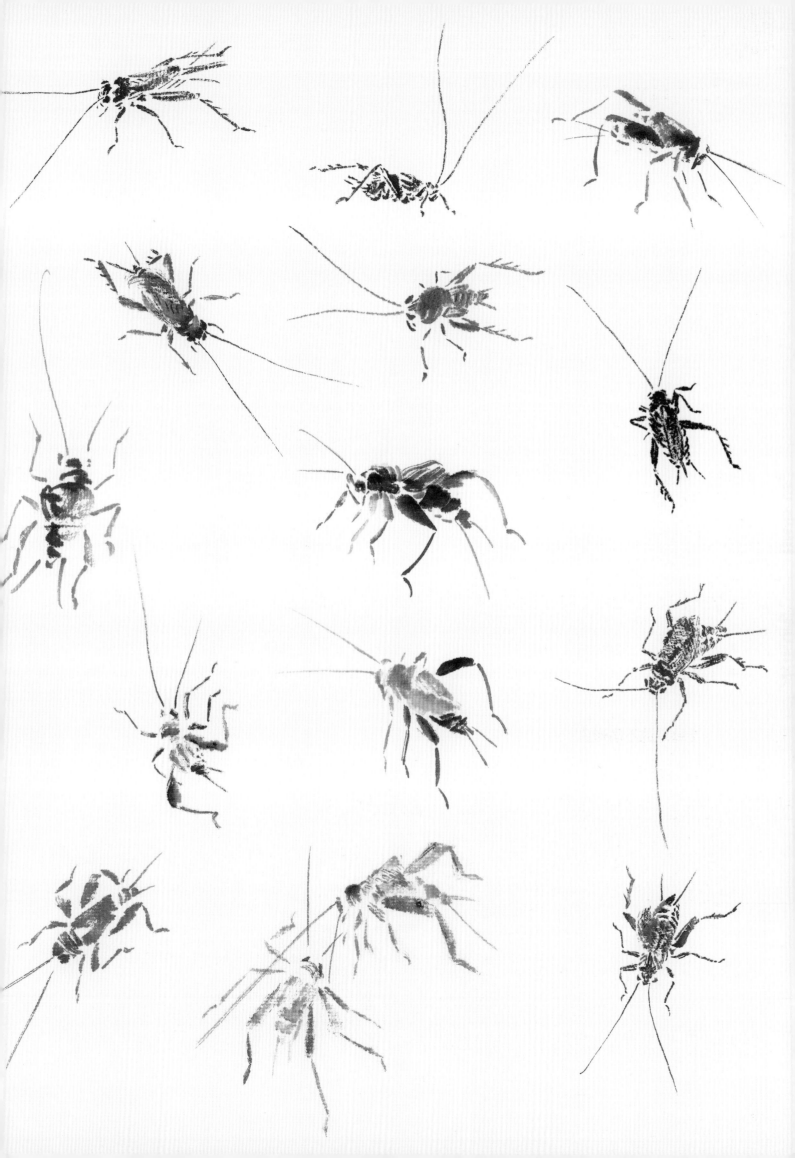

3.蟋蟀的画法与步骤分析

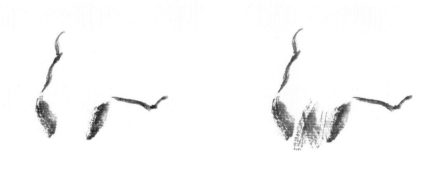

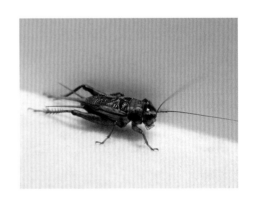

步骤一：用重墨干笔画出蟋蟀的两条后足，这是便于把握形的一个较好的方法。

步骤二：继续用干笔画出蟋蟀背部的翅膀。

步骤三：用浓墨画出蟋蟀的头部和腹部，并勾出尾须。

步骤四：用重墨勾出蟋蟀触角，并画出前足和中足，直至完成蟋蟀的形象。

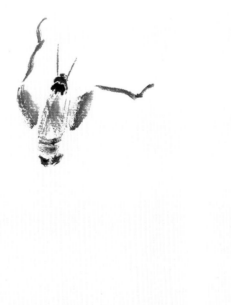

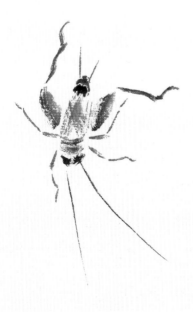

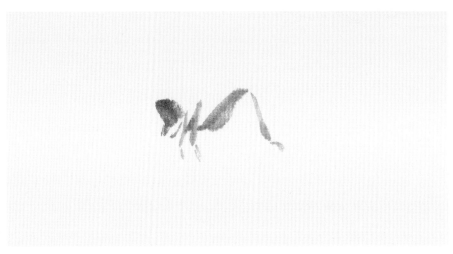

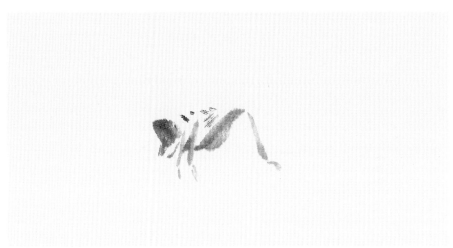

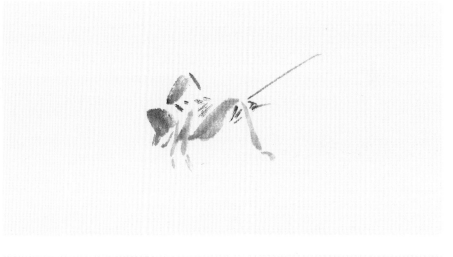

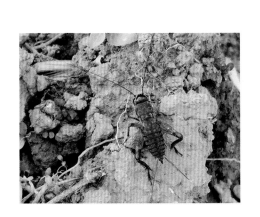

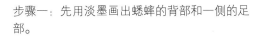

步骤一：先用淡墨画出蟋蟀的背部和一侧的足部。

步骤二：用干笔画出蟋蟀的腹部。

步骤三：继续画出蟋蟀的尾部，并勾出尾须，然后添加另一侧的足部。

步骤四：最后用浓墨点出蟋蟀头部，并勾出蟋蟀的触角，直至完成蟋蟀的形象。

（三）蝼蛄的画法

1.蝼蛄的形体结构

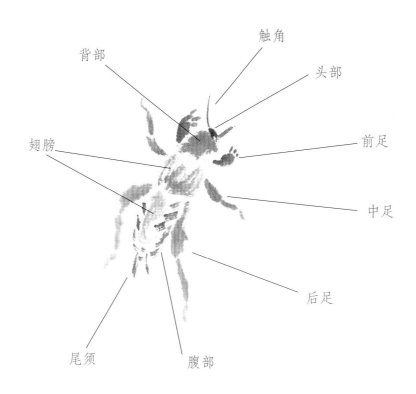

2.蝼蛄的不同形象

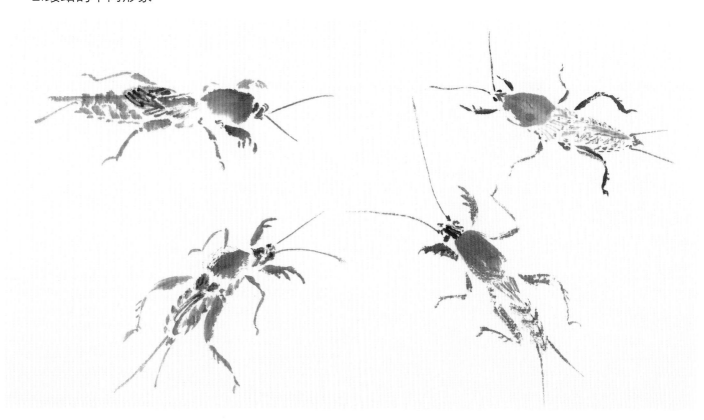

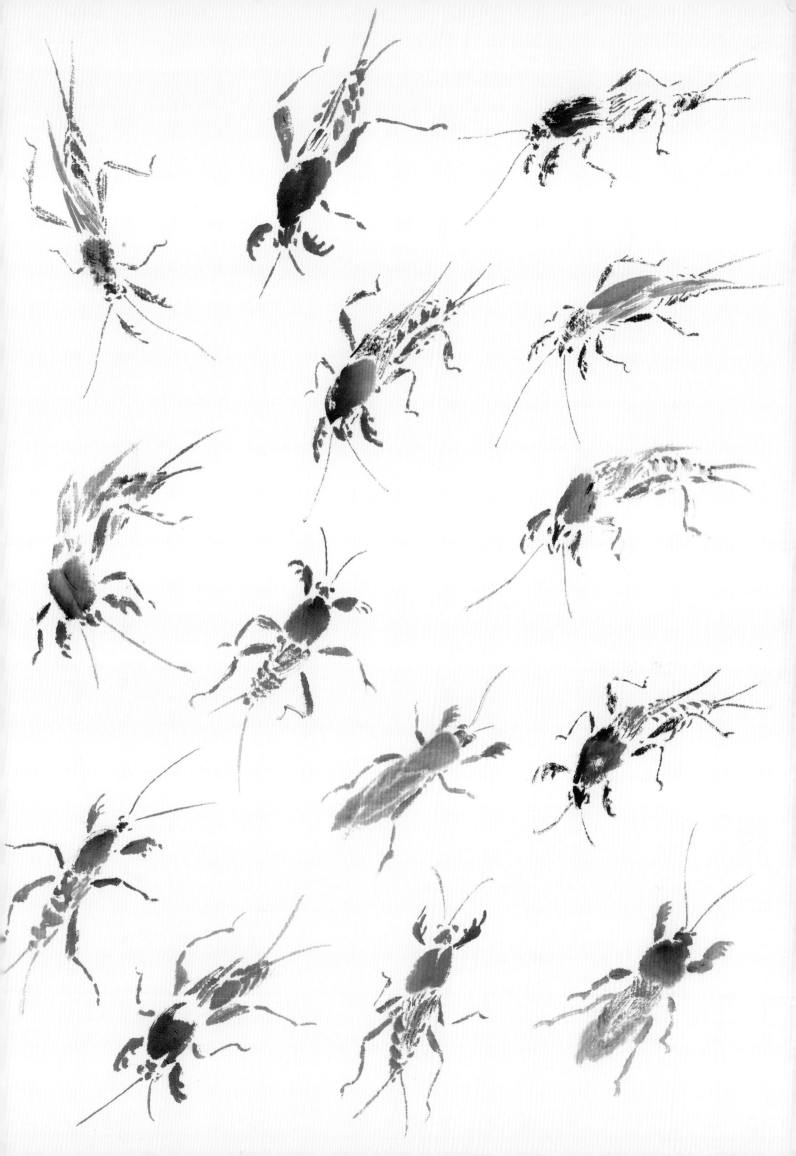

3.蝼蛄的画法与步骤分析

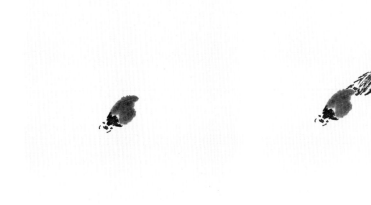

步骤一：先用淡墨两笔画出蝼蛄的背部，再用浓墨画出蝼蛄的头部。

步骤二：用干笔画出翅膀和尾须，定出蝼蛄的基本形态。

步骤三：用浓墨画出蝼蛄的足部。

步骤四：继续用浓墨画出蝼蛄的触角和腹部，并在尾须的两侧画出细须，完成蝼蛄的形象创作。

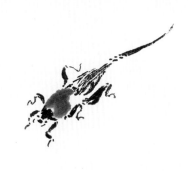

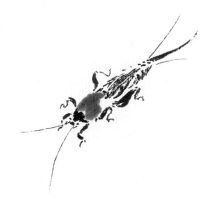

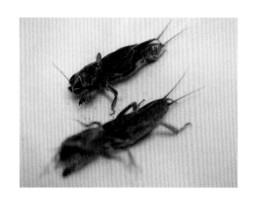

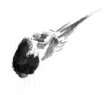

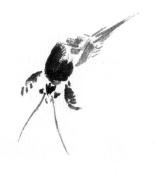

步骤一：先用浓墨两笔画出蝼蛄的背部，再用淡墨画出蝼蛄的翅膀。

步骤二：继续用浓墨画出蝼蛄的头部、触角和前足。

步骤三：接上一步骤，画出蝼蛄的中足和一条后足，定出蝼蛄的基本形态。

步骤四：接着画出蝼蛄的腹部，勾出尾须并完善蝼蛄的另一条后足，完成蝼蛄的形象创作。

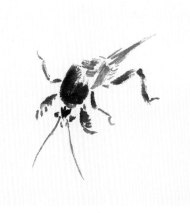

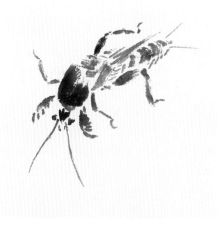

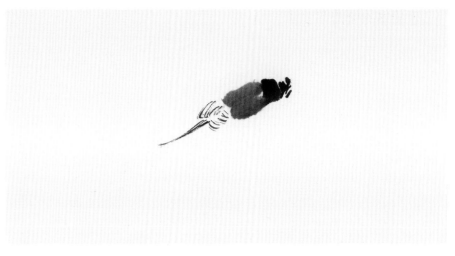

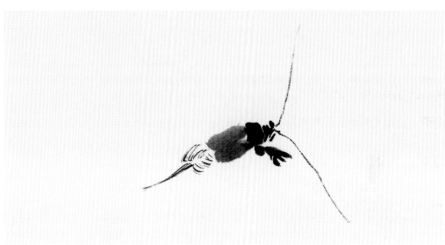

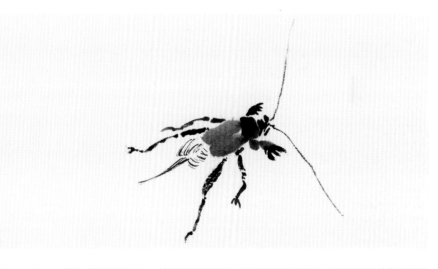

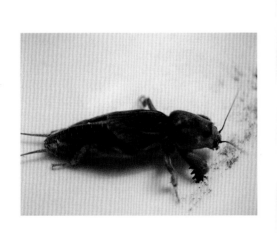

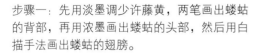

步骤一：先用淡墨调少许藤黄，两笔画出蝼蛄的背部，再用浓墨画出蝼蛄的头部，然后用白描手法画出蝼蛄的翅膀。

步骤二：用浓墨干笔画出蝼蛄的触角，再画出蝼蛄的一条前足。

步骤三：用浓墨分别画出蝼蛄的另一条前足以及中足和后足，定下蝼蛄的基本形态。

步骤四：最后用淡墨调少许藤黄画出蝼蛄的腹部并勾出尾须，完成蝼蛄的形象创作。

（四）天牛的画法

1.天牛的形体结构

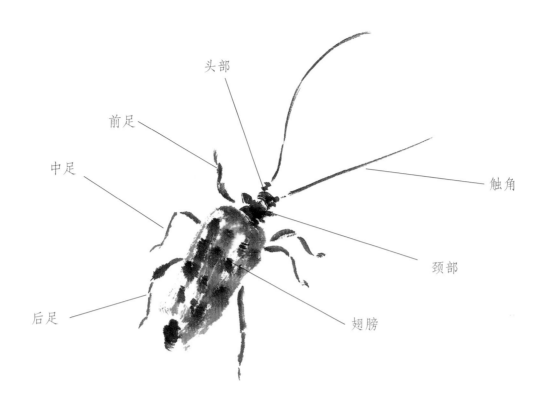

头部

前足

中足

触角

颈部

后足

翅膀

2.天牛的不同形象

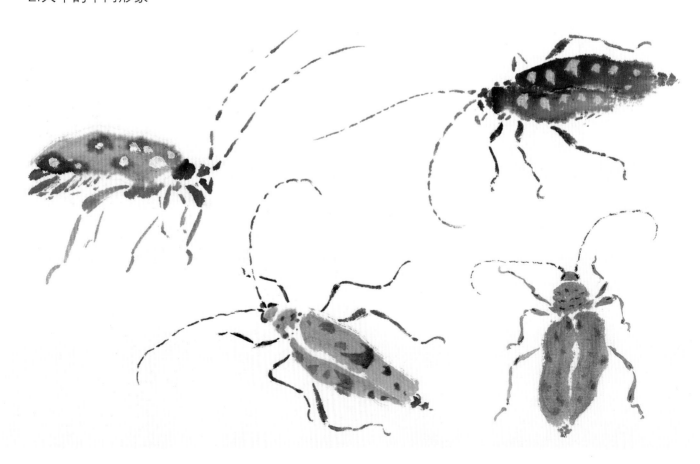

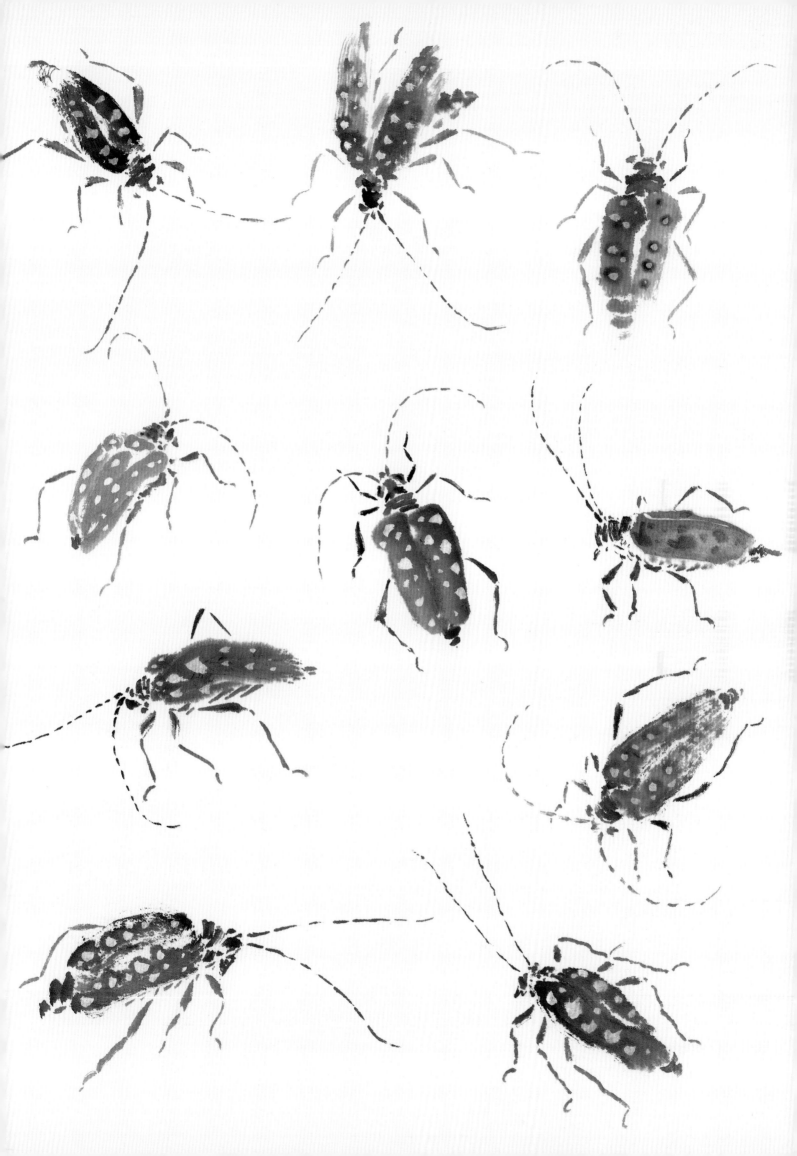

3.天牛的画法与步骤分析

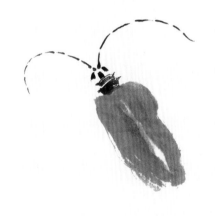

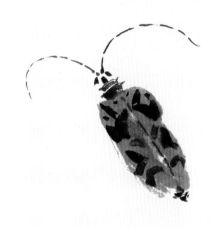

步骤一：用藤黄加一点淡墨，两笔画出天牛的背部。

步骤二：用浓墨横写画出天牛的颈部。

步骤三：继续画出天牛的眼睛和两条触角。在画天牛的眼睛和触角细节时，要讲究用笔的方式。

步骤四：趁着天牛背部的颜色未干时，用浓墨点出天牛背部的斑点。

步骤五：在画天牛的足部时，可以先画天牛的两条前足，这样方便定出所画天牛的笔触走势和天牛的形态。

步骤六：在这个步骤里，先后画出天牛的中足和后足，完成所画的天牛形象。

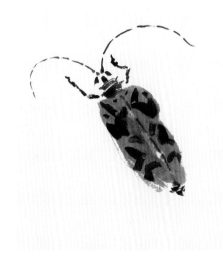

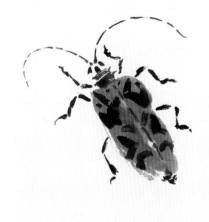

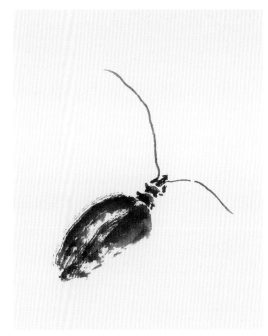

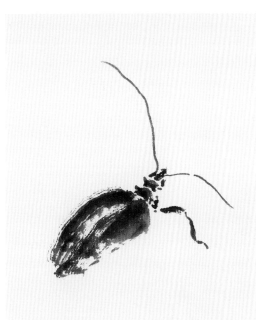

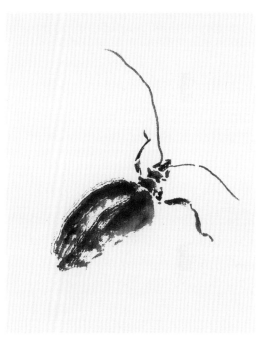

步骤一：用浓墨干笔，两笔画出天牛的背部。

步骤二：接着画出天牛的颈部、眼睛和触角。

步骤三：画出天牛的一条前足，定出所画天牛的形态。

步骤四：画出天牛另一条前足，定出所画天牛的笔触走势。

步骤五：继之画出天牛的中足和后足，定出天牛的基本形象。

步骤六：用白色点出天牛背上的斑点，完成天牛的形象创作。

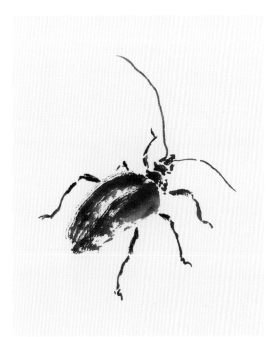

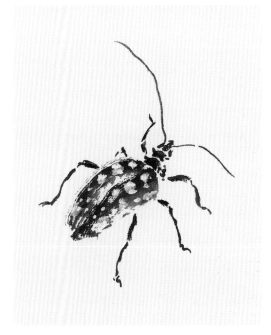

（五）螳螂的画法

1.螳螂的形体结构

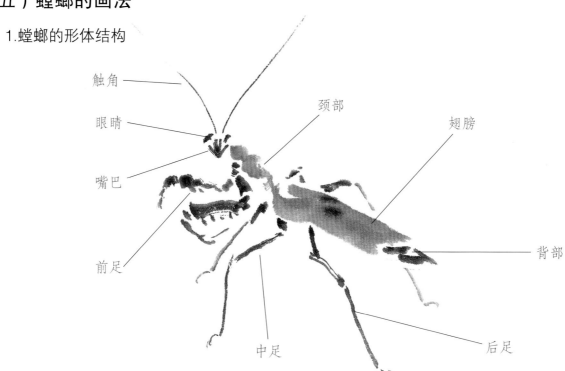

2.螳螂的不同形象

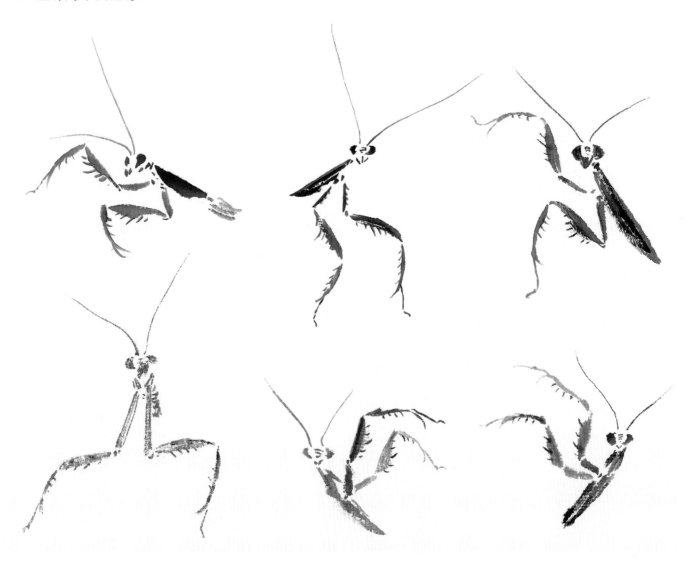

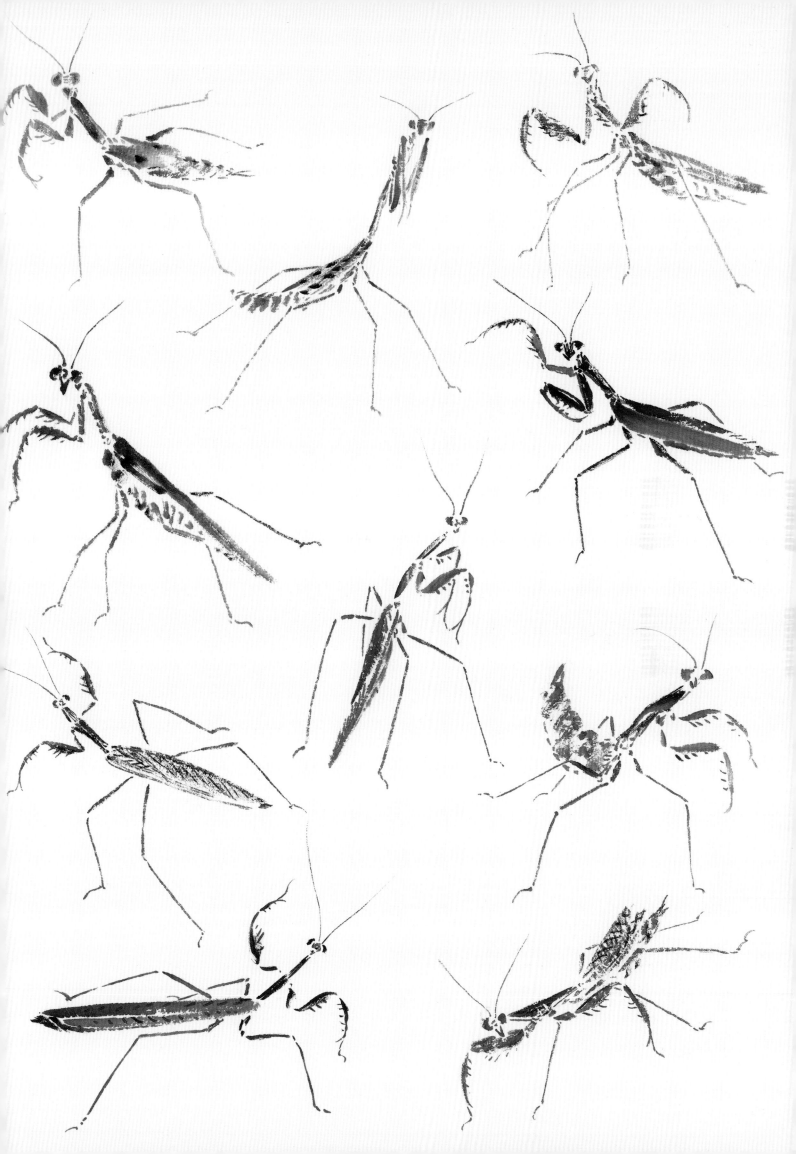

3.螳螂的画法与步骤分析

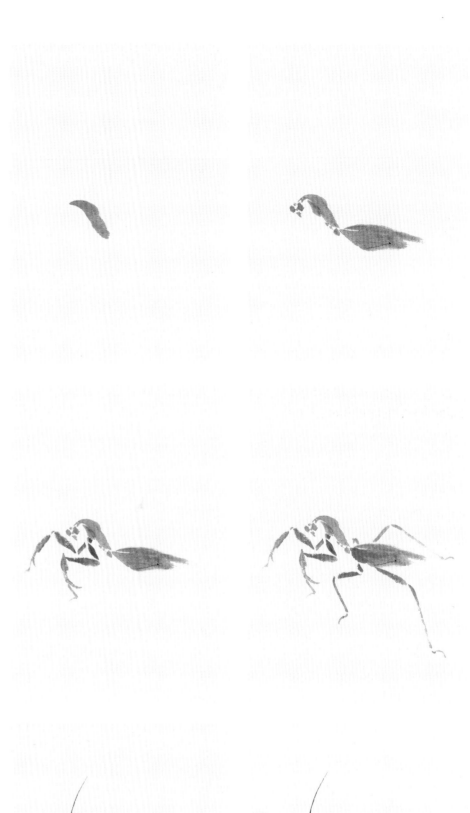

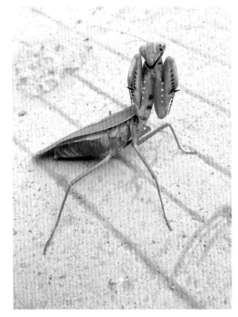

步骤一：先用三绿加少许赭石画出螳螂的颈部。

步骤二：继续画出螳螂的头部和翅膀。

步骤三：画出螳螂的两条前足。

步骤四：接着画出螳螂的中足和后足。

步骤五：用淡墨点出螳螂前足上的大刺，用浓墨点出螳螂翅膀上的斑点。这个斑点是螳螂的特征之一。

步骤六：在螳螂基本的形态完成后，画出螳螂的腹部和背部，完成螳螂的形象绘画。

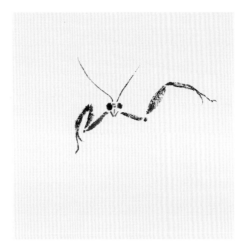
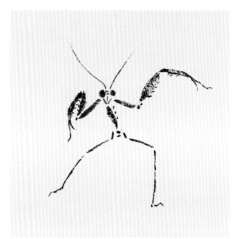

步骤一：用浓墨干笔先画出螳螂的两条前足，接着画出头部和螳螂的触角。

步骤二：接着画出螳螂的颈部和中足，这是画螳螂整个身体的中间过渡转折点。

步骤三：画出螳螂的后足，使中足和后足有前后重叠的空间感，继续画出螳螂张开的翅膀。

步骤四：最后画出螳螂的腹部和背部，完成螳螂的形象创作。

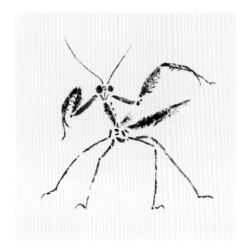
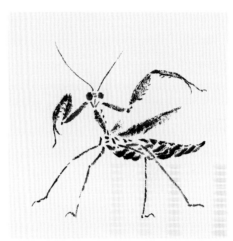

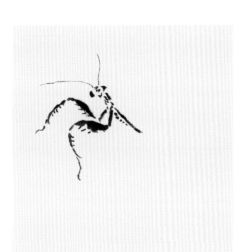
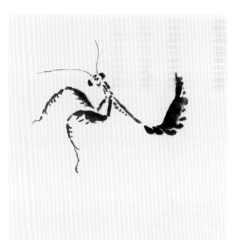

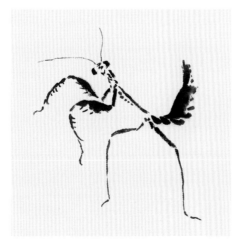
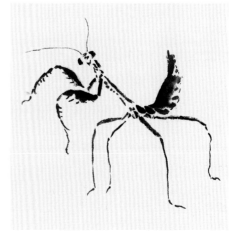

步骤一：先用浓墨画出螳螂的头部、触角、颈部和两条前足。

步骤二：接着画出螳螂的腹部和翅膀。

步骤三：画出螳螂的两条中足。

步骤四：最后画出螳螂的两条后足，完成螳螂的形象绘画。

（六）蜻蜓的画法

1.蜻蜓的形体结构

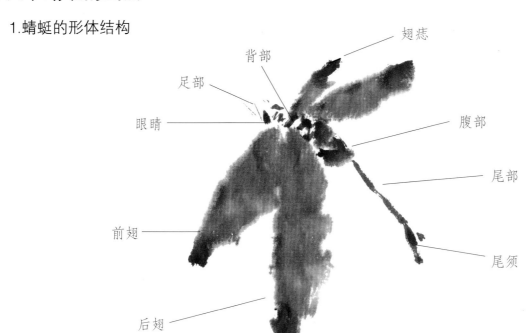

2.蜻蜓的不同形象

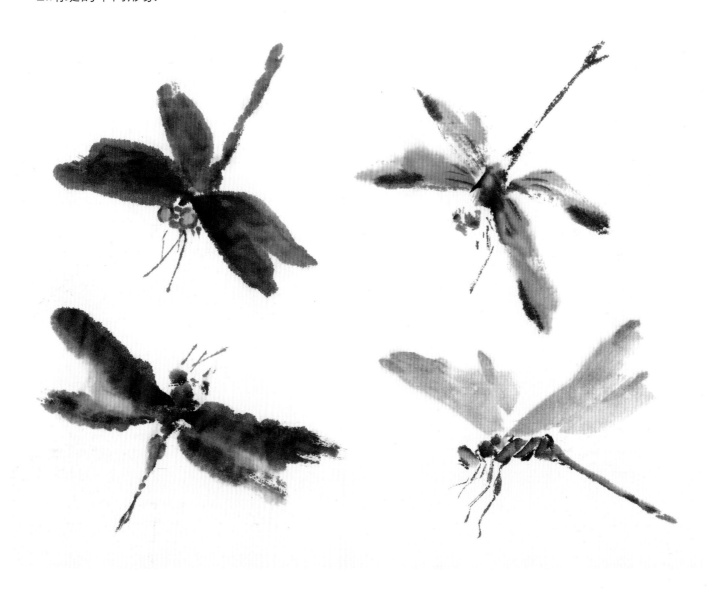

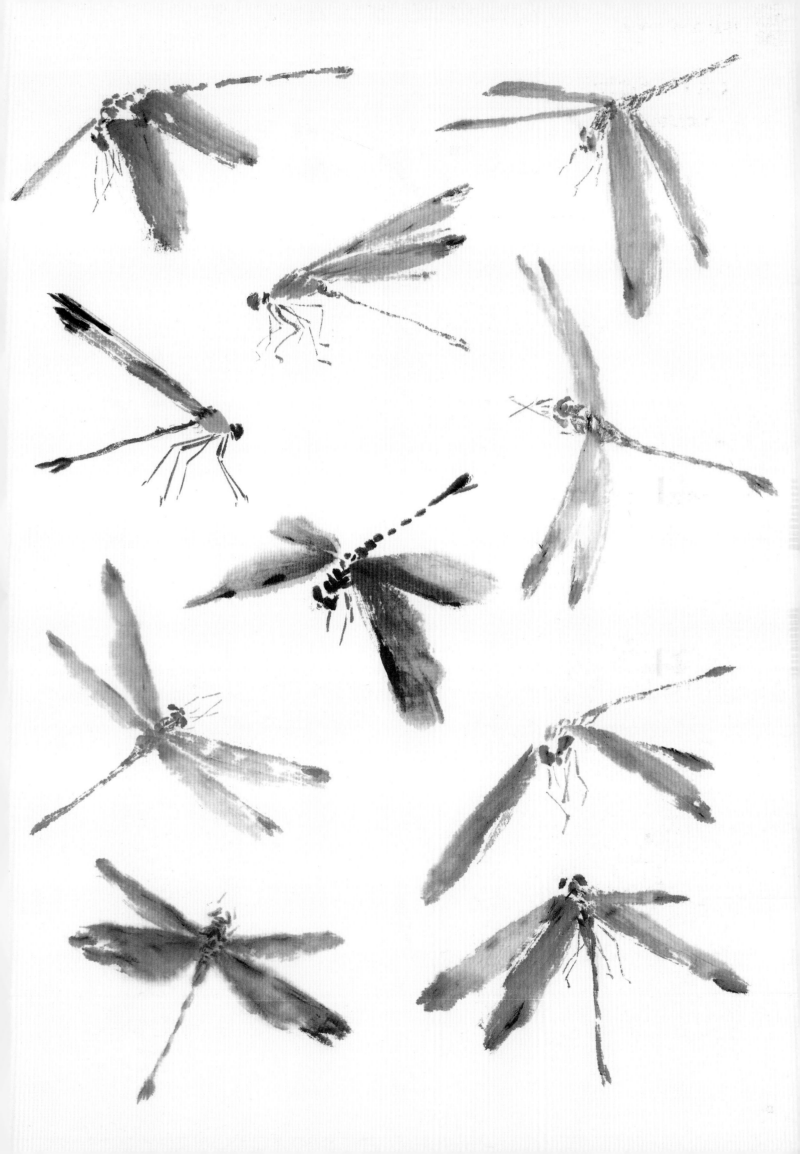

3.蜻蜓的画法与步骤分析

凡画蜻蜓，以先画蜻蜓的翅膀为好，这样可定下蜻蜓的基本形态，也是易于把握的画法。

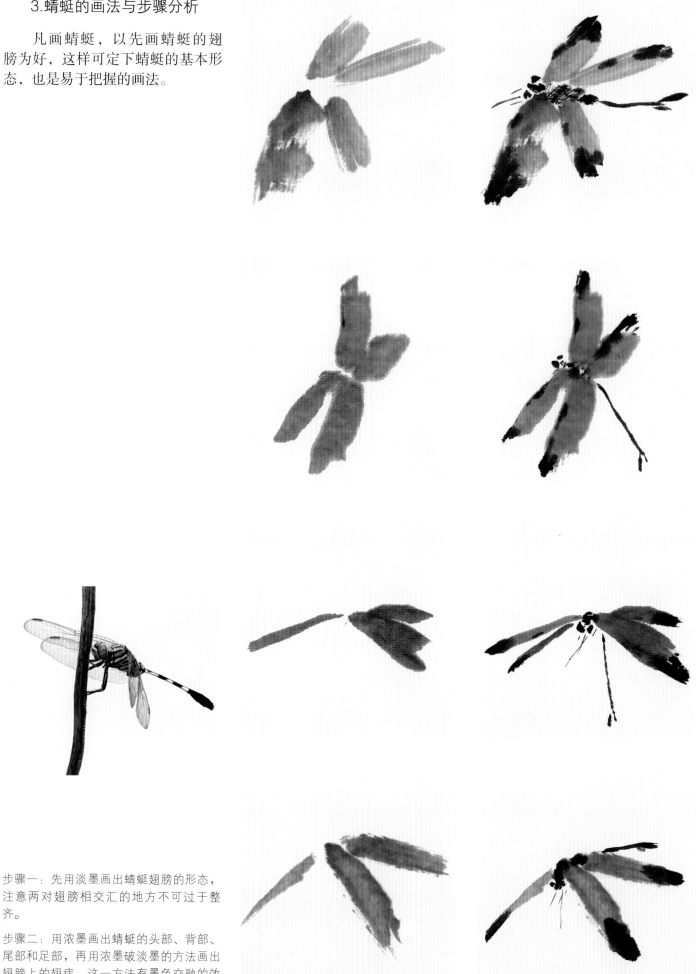

步骤一：先用淡墨画出蜻蜓翅膀的形态，注意两对翅膀相交汇的地方不可过于整齐。

步骤二：用浓墨画出蜻蜓的头部、背部、尾部和足部，再用浓墨破淡墨的方法画出翅膀上的翅痣，这一方法有墨色交融的效果。

 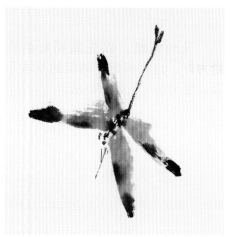

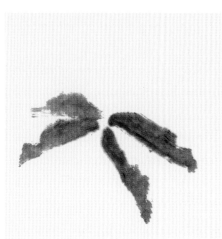 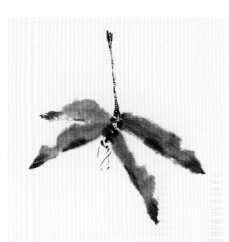

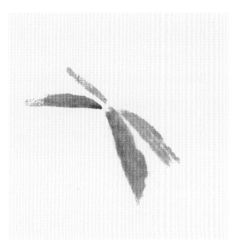 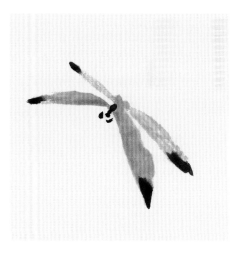

步骤一：先用藤黄调少许墨，画出蜻蜓的翅膀。

步骤二：用浓墨调少许藤黄画出翅膀上的翅痣，接着再用浓墨画出蜻蜓的颈部和眼睛，完成头部的塑造。用藤黄点出蜻蜓的背部。

步骤三：继续用藤黄调墨画出蜻蜓的尾部，使蜻蜓的整个姿态凸显出来。

步骤四：最后一步用细笔浓墨画出蜻蜓的足部，完成整个蜻蜓的形象绘画。

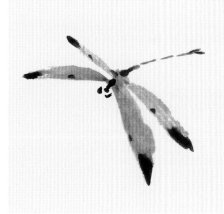 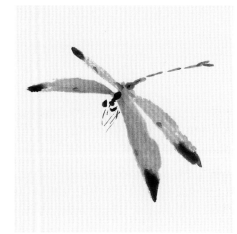

（七）蝴蝶的画法

1.蝴蝶的形体结构

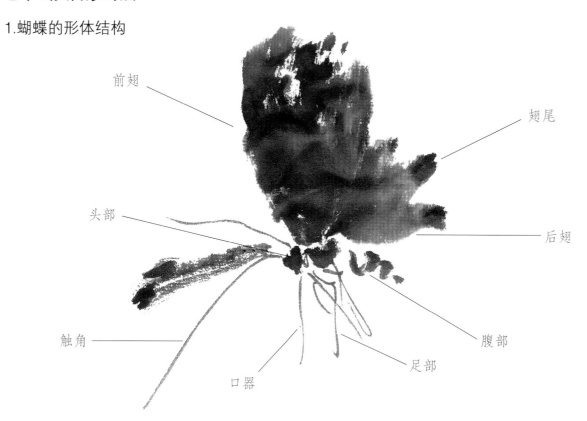

前翅

翅尾

头部

后翅

触角

腹部

口器

足部

2.蝴蝶的不同形象

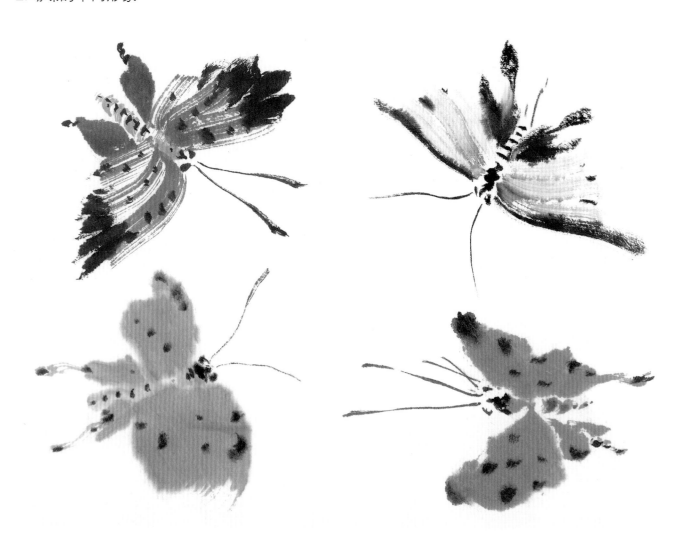

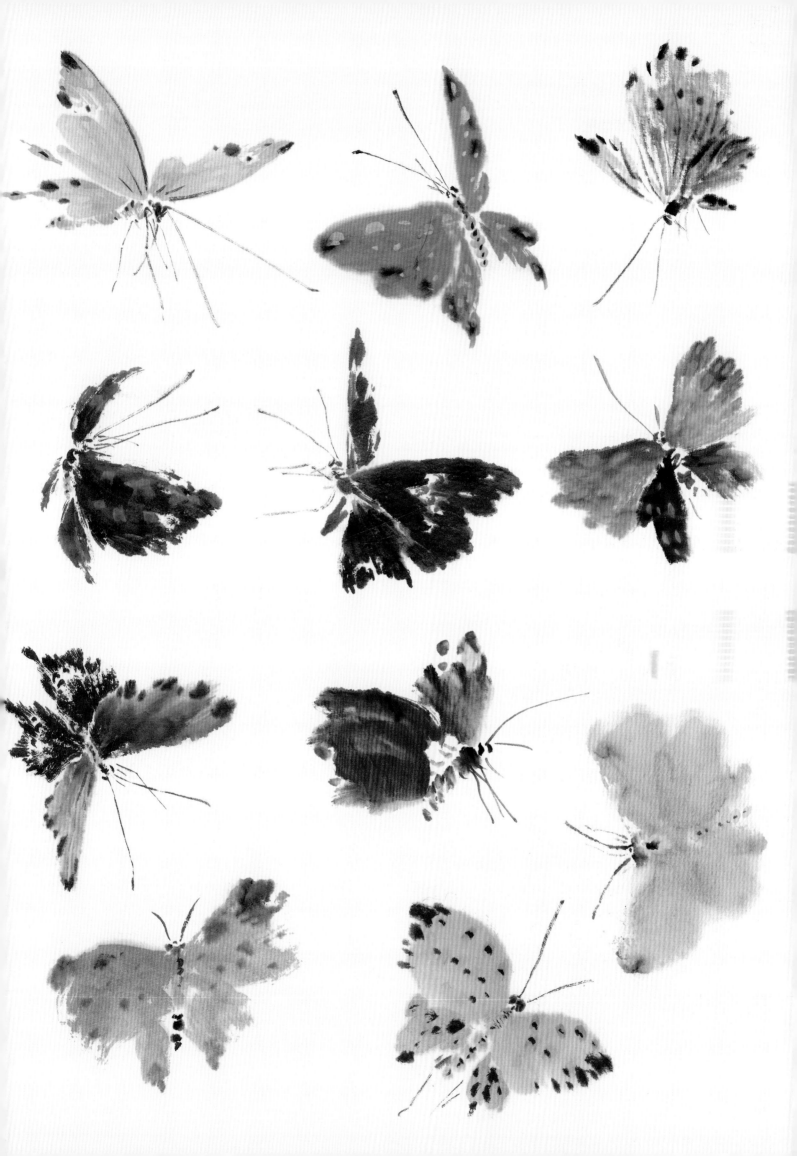

3.蝴蝶的画法及步骤分析

画蝴蝶与画蜻蜓相同，先从蝴蝶的翅膀入手画，这样易于把控整体形象，是画蝴蝶的一个较好的画法。

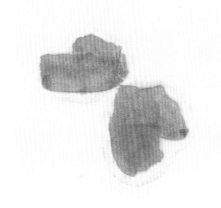
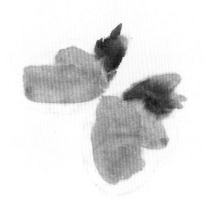

步骤一：先用鹅黄调一点石绿画出蝴蝶前翅，由于前翅比较宽大，可以用两三笔或多笔来画出。

步骤二：接上一步骤，再调入少许浓墨画出蝴蝶后翅，要注意翅膀的前后关系。

步骤三：趁着蝴蝶翅膀的颜色未干之时，用鹅黄调一点石青画出蝴蝶的背部，使背部与翅膀相融，接着画出蝴蝶的腹部。

步骤四：用重墨点出蝴蝶翅膀上的斑点，再用浓墨分别画出蝴蝶头部的眼睛、触角以及足部，并用墨点出背、腹上面的斑纹。

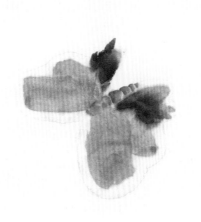
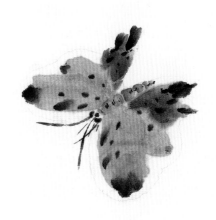

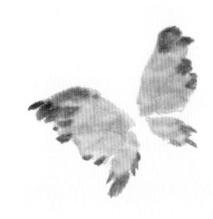

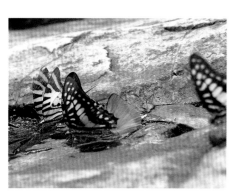

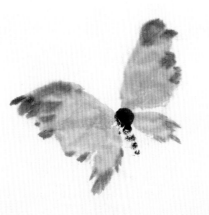
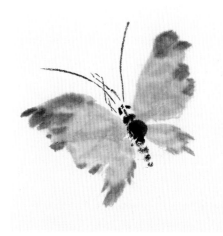

步骤一：用淡墨调石青画出蝴蝶的翅膀。

步骤二：趁着蝴蝶翅膀颜色未干之时，用淡墨点出翅膀的斑纹及调整翅膀的外形。

步骤三：继续用浓墨画出背部和腹部。

步骤四：最后画出蝴蝶的头部和触角，完成蝴蝶的形象创作。

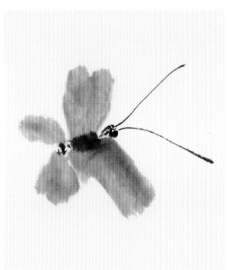

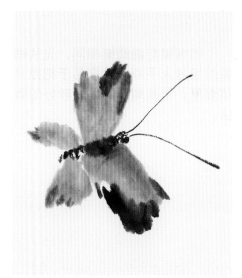

步骤一：用淡墨调少许石青画出蝴蝶的翅膀，注意翅膀大小、形状的变化。

步骤二：用浓墨画出蝴蝶头部、背部、腹部和触角。

步骤三：用浓墨破淡墨的方法点出蝴蝶翅膀上的斑纹，添加细节完成蝴蝶的形象创作。

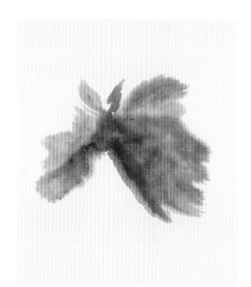

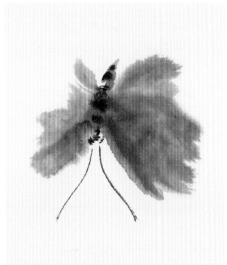

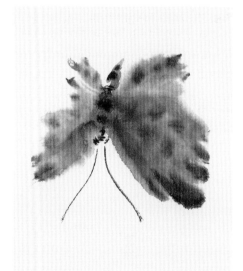

步骤一：用淡墨画出蝴蝶的翅膀，随后用朱砂画出蝴蝶的背部和腹部。

步骤二：用墨破色的方法点出蝴蝶身体上的斑纹，并画出蝴蝶的头部和触角。

步骤三：最后用重墨点出翅膀上的斑纹，调整蝴蝶翅膀的外形，添加细节完成蝴蝶的形象绘画。

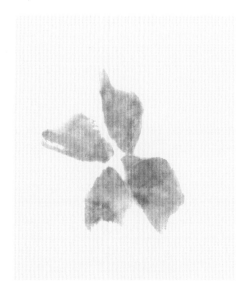

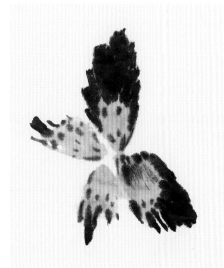

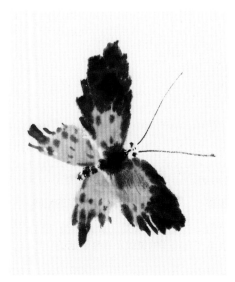

步骤一：用淡墨画出蝴蝶的翅膀。

步骤二：趁墨色未干，用浓墨点出翅膀的斑纹及调整翅膀的外形。

步骤三：用浓墨画出背部、腹部、头部和触角等。

其他不同草虫的形象

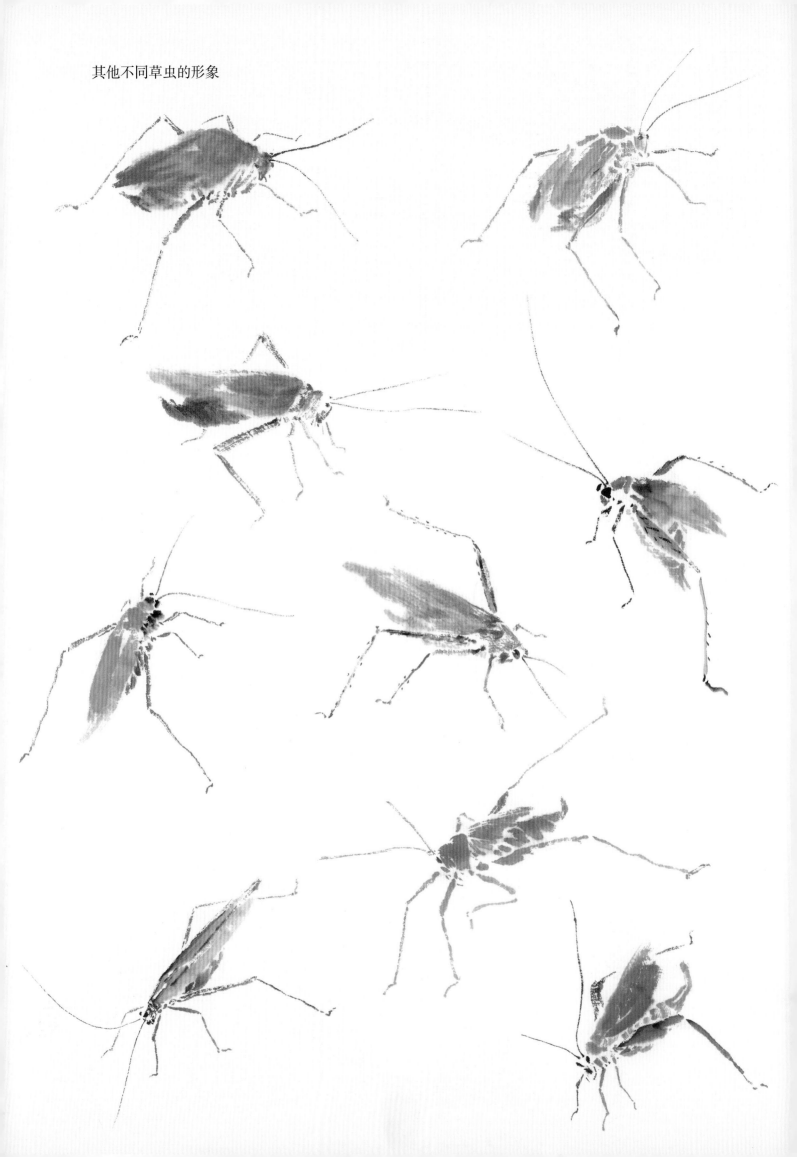

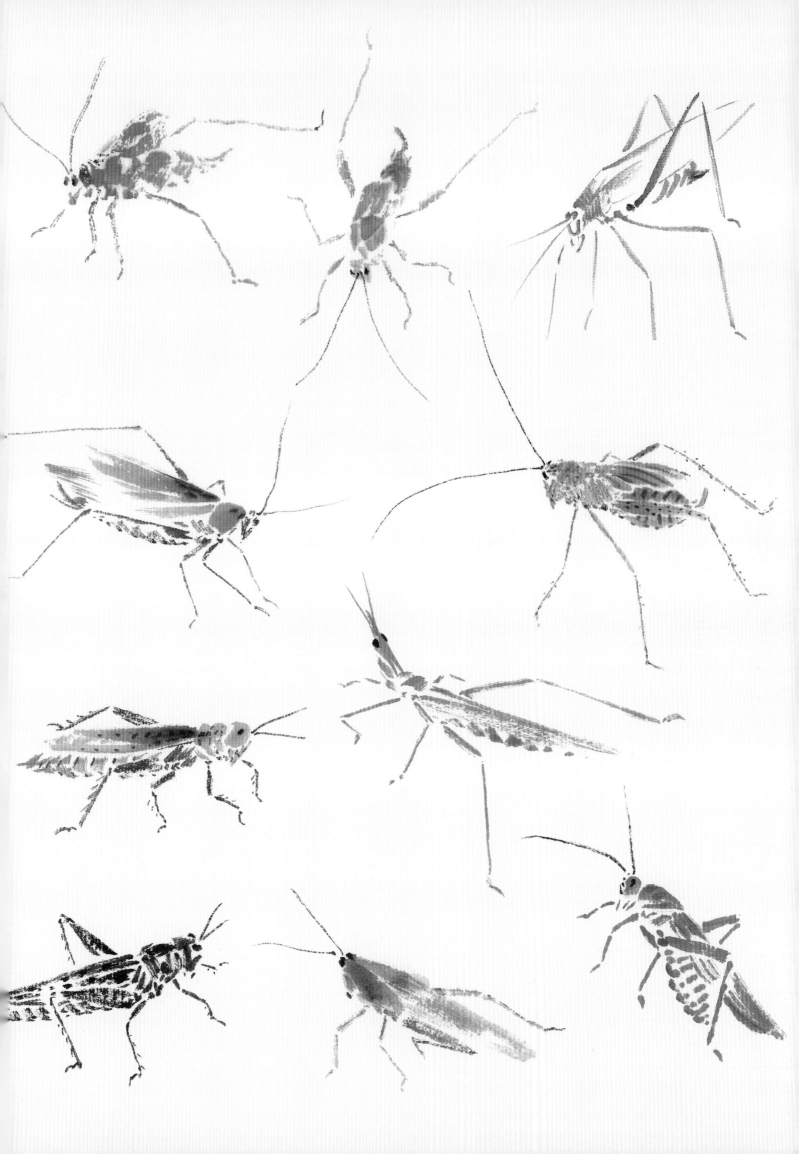

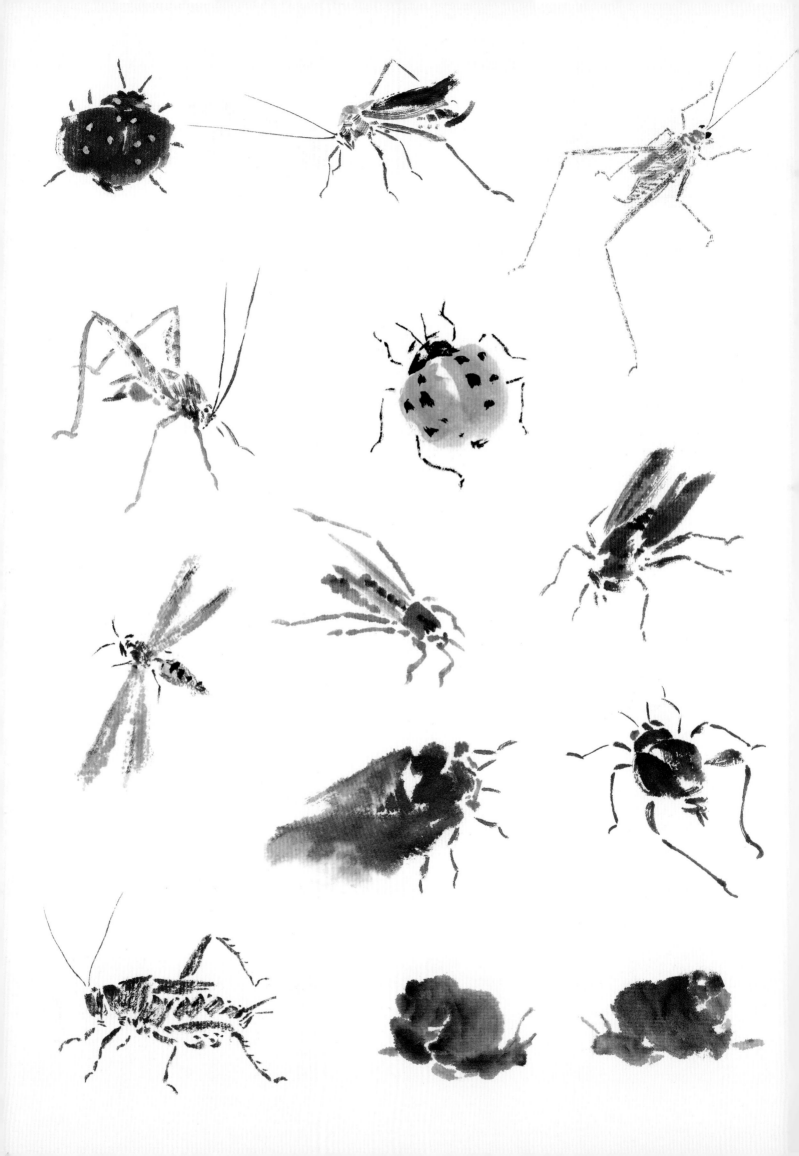

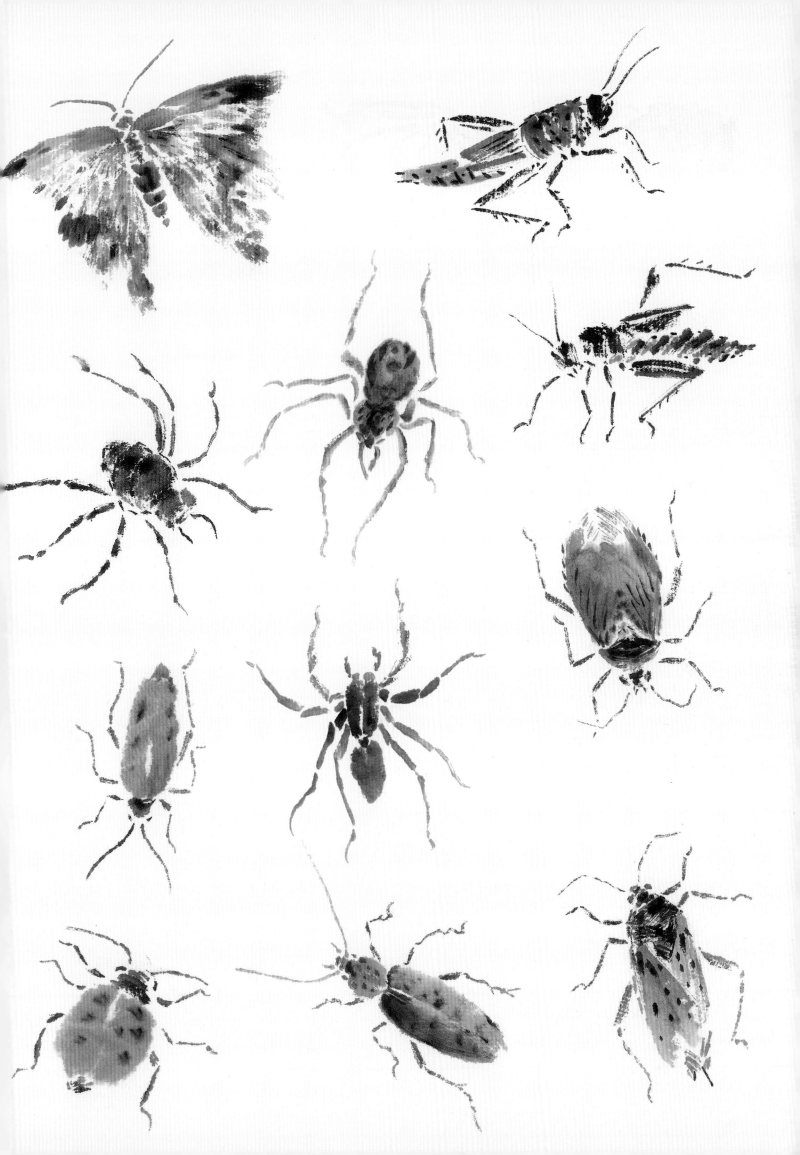

三、草虫创作步骤

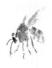

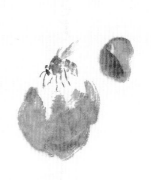

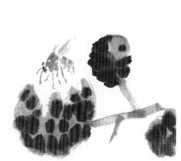

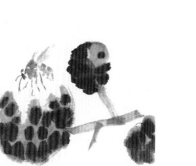

步骤一：先画出蜂的完整形象。

步骤二：在蜂的下方和右边，用淡曙红画出荔枝的基本形象。

步骤三：在最右边再添加一个荔枝，用浓曙红点出荔枝表皮上的凸点，用淡墨添加荔枝的果柄。

步骤四：最后题款和盖印，完成画作。

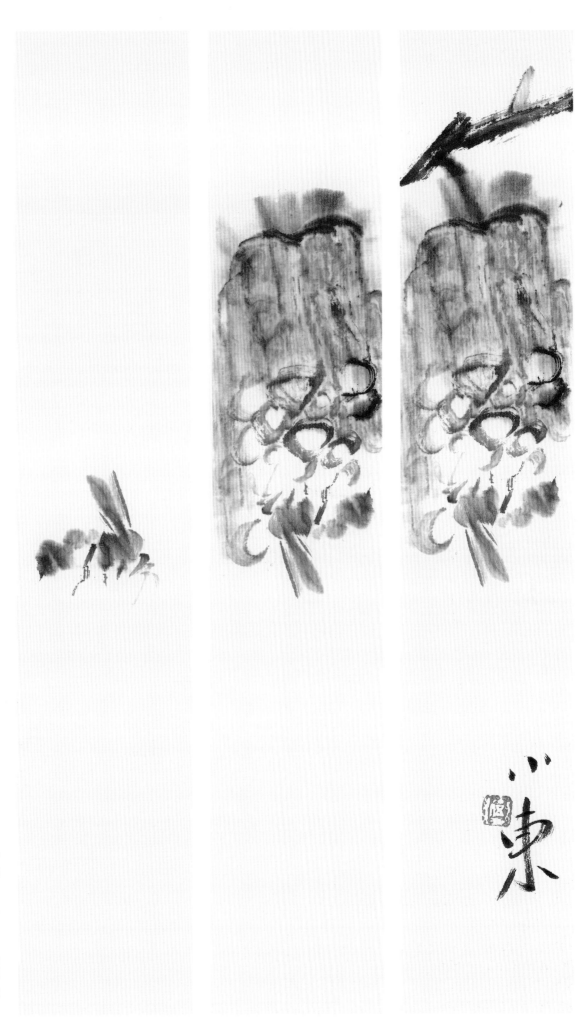

步骤一：根据前面的步骤，以正向画出蜂的完整形态。

步骤二：将纸张倒转方向，再画出蜂窝。

步骤三：在画面上方出枝，并使枝干和蜂窝相衔接，最后落款、盖印，完成画作。

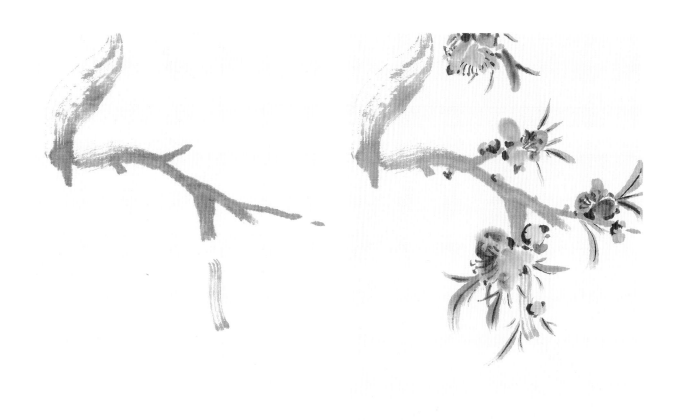

步骤一：先用淡墨画出桃枝的枝干，定出画面走势，注意枝干上留出添加花朵的位置。

步骤二：用曙红画出桃花，花朵有疏密、大小的对比。然后用花青画出叶子，并用浓墨勾出叶脉。

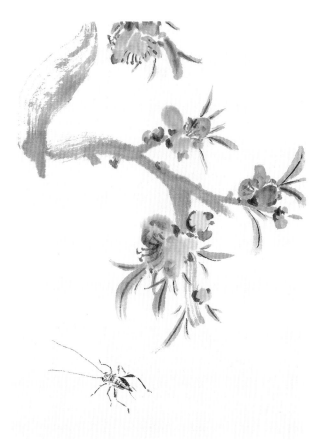

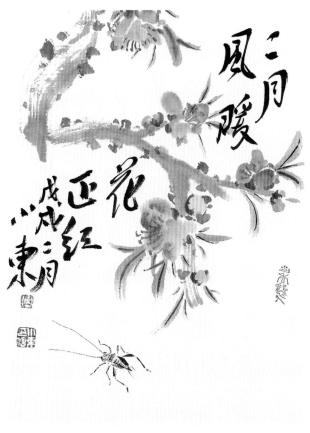

步骤三：根据前面范例的步骤，在桃花下方靠左的位置画出蟋蟀。

步骤四：调整画面，用重墨在桃枝的枝干上打点苔，最后题字、盖印，完成作品。

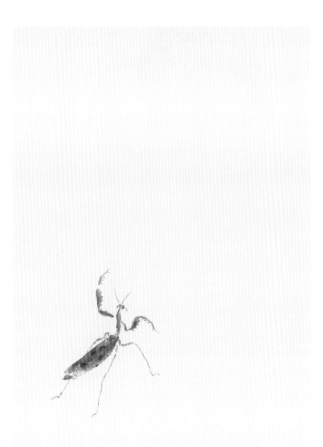

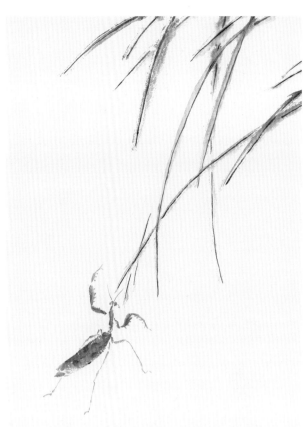

步骤一：先用石青加少许淡墨画出螳螂的形象，定下所在的位置和姿态。

步骤二：用淡墨加少许石青在画面的右上方往下画出小草，用浓墨勾画出小草的叶脉。

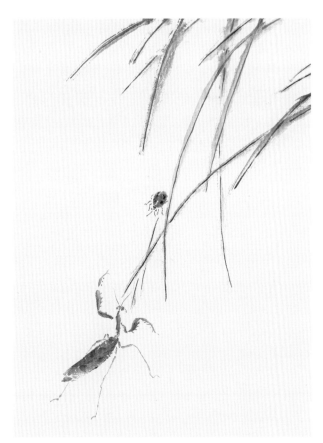

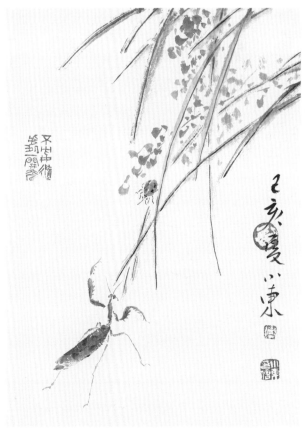

步骤三：在小草间用赭石调少许淡墨添加一只瓢虫，使画面的形象丰富。

步骤四：在小草中用赭石添加草穗，注意草穗的疏密，最后题字、盖印，完成画作。

步骤一：首先用鹅黄色画出西瓜瓤，用石青色调墨画出西瓜皮。

步骤二：在黄西瓜的后面，用曙红画出另一片西瓜瓤，用石青色调墨画出西瓜皮。

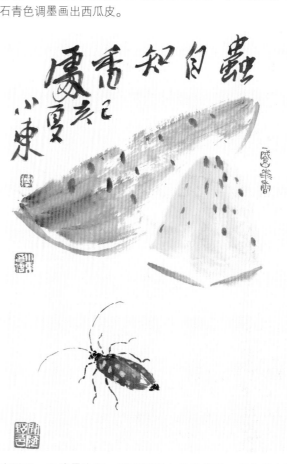

步骤三：用浓墨在画面的左下方画出一只天牛的基本形象。

步骤四：用浓墨在黄、红西瓜瓤上点出瓜子。用白色点出天牛身上的斑点，最后题字、盖印，完成作品。

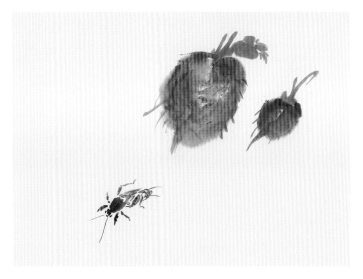

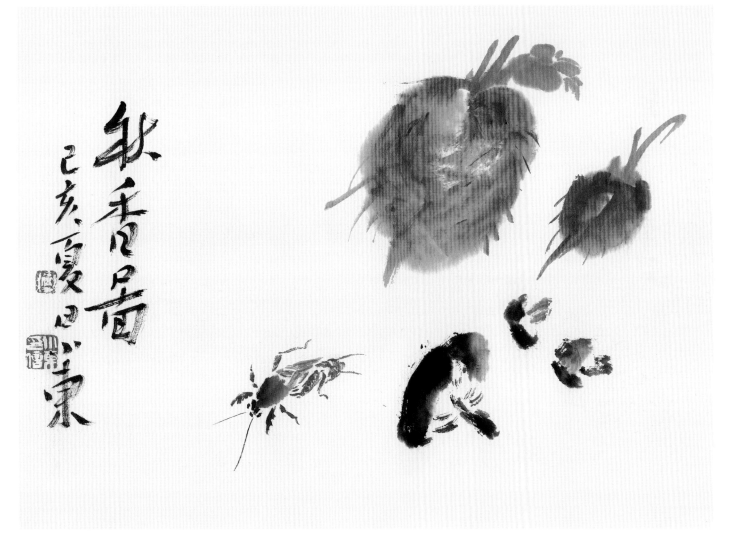

步骤一：先用曙红画出一大一小萝卜的外形，用石青调墨画出萝卜的叶茎和叶子。

步骤二：用淡墨调石青画出蝼蛄的背部，用浓墨画出头部、足部、触角和腹部，用赭石画出翅膀。

步骤三：用浓墨添加香菇，最后题字、盖印，完成作品。

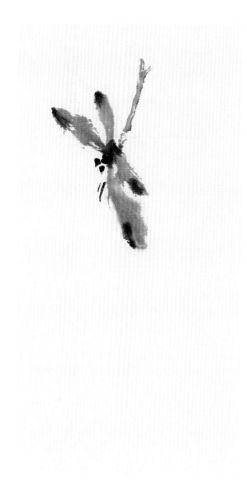

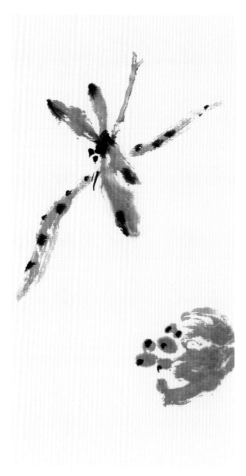

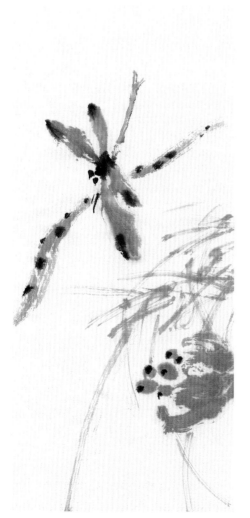

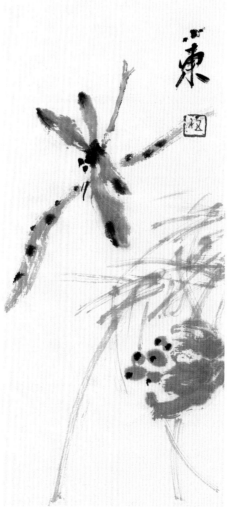

步骤一：根据前面范例的步骤，先画出蜻蜓的完整形象。

步骤二：添加荷茎和莲蓬，定出大势，并使蜻蜓立于荷茎上。

步骤三：根据画面的走势布局，在莲蓬上方添加小草。

步骤四：最后题字、盖印，完成画作。

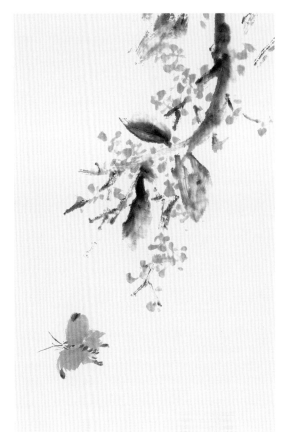

步骤一：在画面的左下边用石绿调鹅黄画出蝴蝶的翅膀，用鹅黄画出蝴蝶的背部，用浓墨画出蝴蝶的头部、足部、触须和翅膀上的斑纹。

步骤二：先调淡墨，然后笔头点些浓墨从画面的上边往下画出桂花的枝和叶。在桂花枝和叶的留空处，用鹅黄画出桂花。

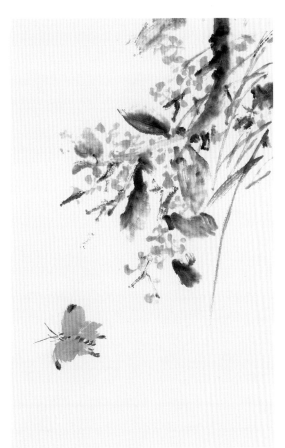

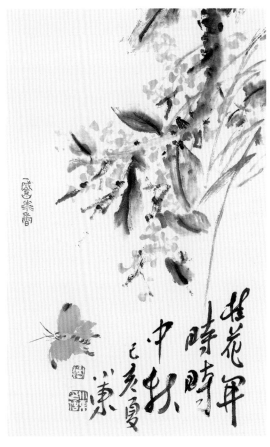

步骤三：用淡墨干笔在画面的右上边往下画出几片小草。

步骤四：用浓墨勾画出桂花的叶脉，最后题款、盖印，完成画作。

四、范画与欣赏

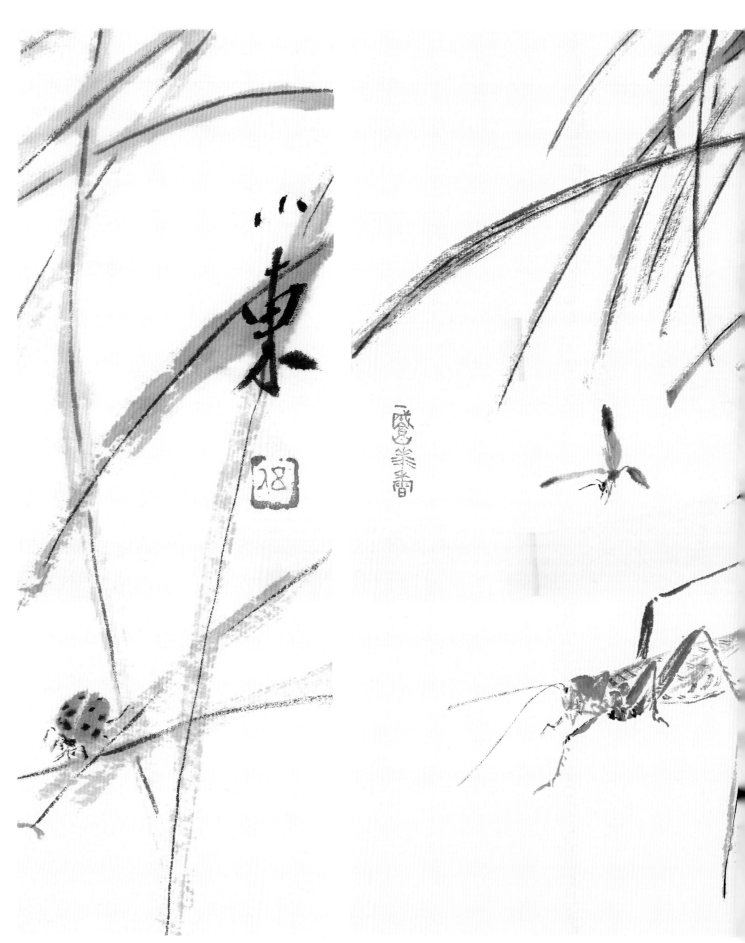

草间清影　34 cm×11 cm　伍小东　2019年

草色青青振翅鸣　34 cm×22 cm　伍小东　2019年

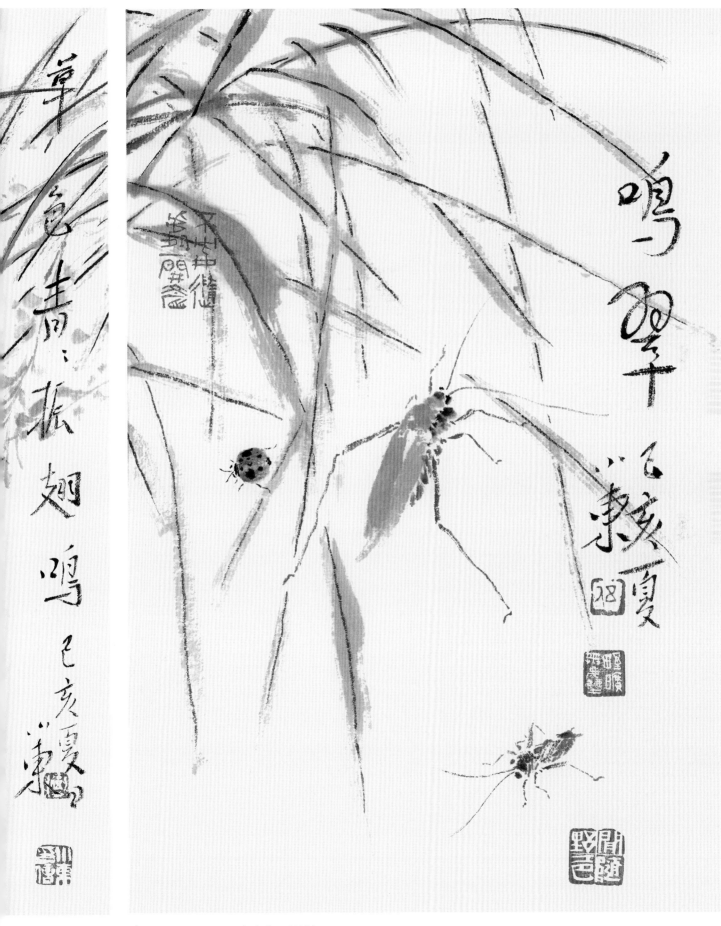

鸣翠　34 cm×22 cm　伍小东　2019年

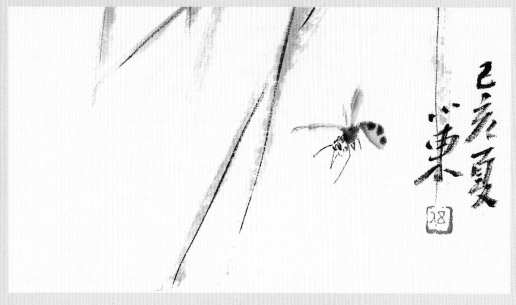

清露　15 cm×32 cm　伍小东　2019年

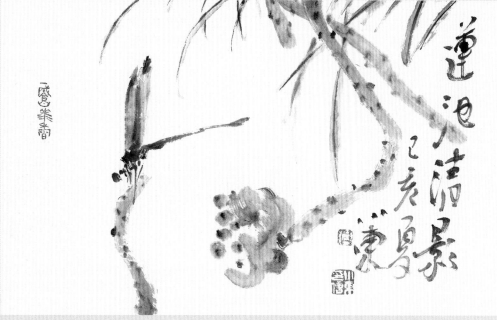

莲池清影　19 cm×32 cm　伍小东　2019年

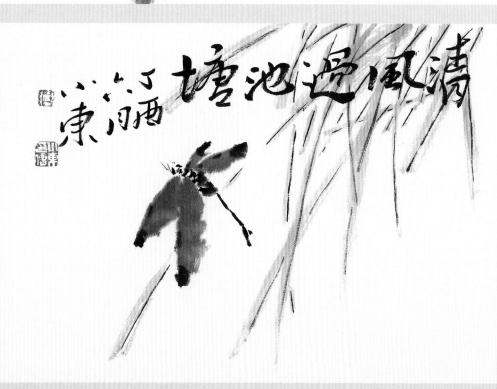

清风过池塘　21 cm×30 cm　伍小东　2017年

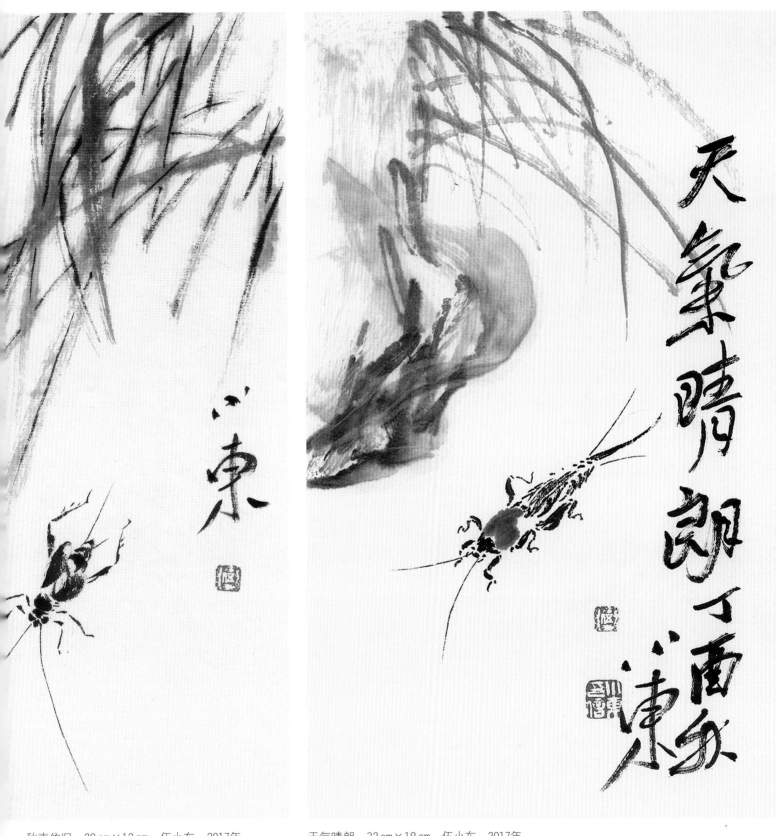

秋声依旧　28cm×12cm　伍小东　2017年　　　　天气晴朗　32cm×18cm　伍小东　2017年

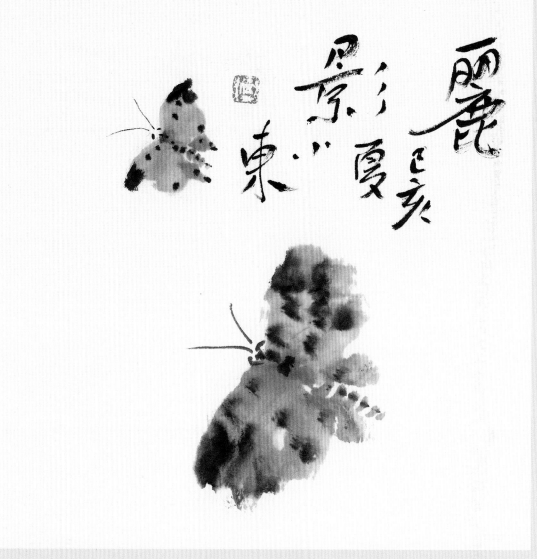

丽影　20cm×23cm　伍小东　2019年

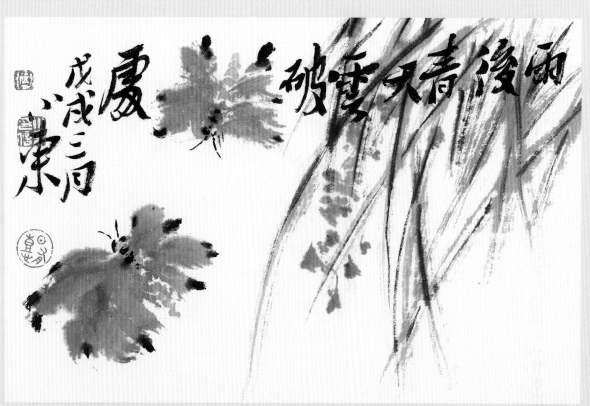

雨后青天云破处　19cm×29cm　伍小东　2018年